KB151134

오늘도 바다로
그림 산책을 갑니다

컬러링으로 떠나는 여행

그림과 글
노우경

남해의봄날 ●

이 책의 그림을 그리고 글을 쓴 노우경은
통영 고즈넉한 동네에서 작은 공방을
꾸려 나가고 있다. 어린 시절 자연 속에서
뛰어놀던 추억을 마음 깊이 간직하며
성장했고, 번잡한 도시를 떠나 자연
가까운 곳에서 행복을 찾고 싶어 5년 전
통영 바닷마을로 왔다. 이른 아침의 새소리,
소소하고 느리게 흘러가는 풍경, 그곳을
조용히 산책하며 느낀 따뜻한 감정을
그림과 소품으로 전하고 있다.

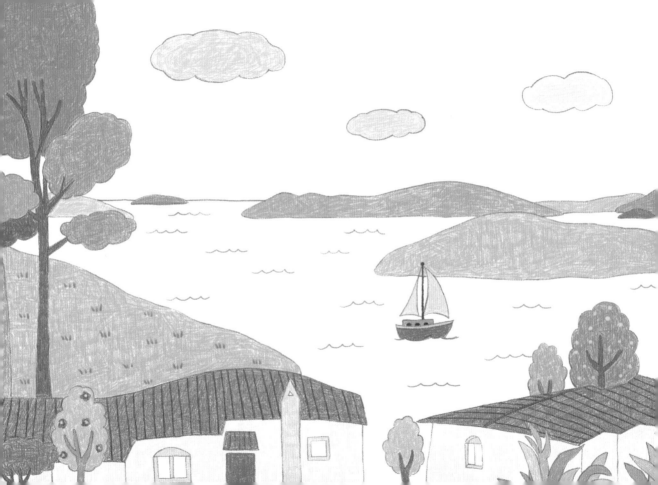

당신과 함께
걷고 싶은 풍경

까마득한 스물의 어느 날, 시집간 언니를 만나러 찾은

작고 소박한 도시.

점점이 떠 있는 섬들, 모퉁이를 돌고 고개를 넘으면 나타나는

각기 다른 바다의 모습이 나를 사로잡았다.

도시의 속도와 방식에 지쳐 있었던 걸까.

자연 속에서 뛰어놀며 행복했던 어린 시절처럼

다시금 자연과 함께하는 삶이 그리웠다.

마침내 나는 도시를 떠나 바닷마을에서 살아가기로 했다.

우연인 듯 운명인 듯 발견한 작은 가게를 나의 소중한 공방으로 삼고,

시간이 멈춘 듯한 골목의 옛 정취와 곳곳에 깃든 예술가들의 숨결

그 사랑스러운 풍경에 매혹되어, 한참을 골목을 기웃댔다.

길을 걸을 때면, 바다로 나갈 때면, 뱃고동에 갈매기 소리를 들을 때면,

늘 그리고 싶은 것, 만들고 싶은 것이 떠올랐다.

새로운 영감을 찾아 산책하는 하루하루는 큰 치유의 시간이었다.

바닷마을 작은 공방에서의 삶도 차곡차곡 쌓여 어느덧 5년이 흘렀다.

소금기 짭짤하고 습한 바닷바람이 살짝 볼을 스치며

누구나 시인이 될 것만 같은 낭만을 불러일으키는 이곳.

내 상상의 원천이 되었던 산책길에서 만난 풍경들을

이 책을 들어 올린 당신과 함께 걸어 보고 싶다.

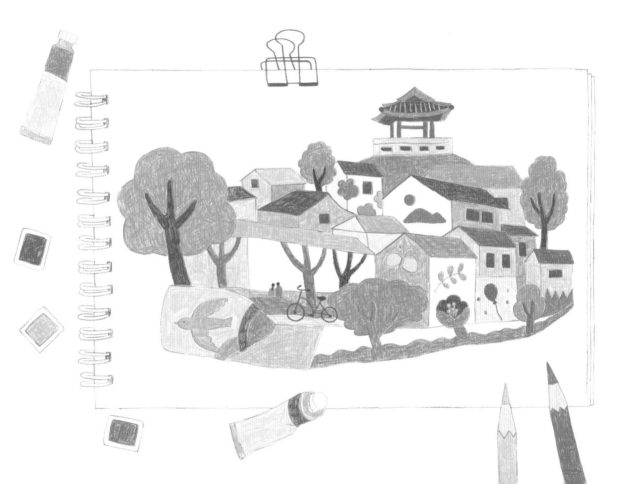

나를 부르는 마을
동피랑

때론 일어난 모든 일이 어떤 인연으로 연결된 것
같아서 신기할 때가 있다.
마을 전체를 여러 예술가들의 작품으로 수놓은 동피랑.
처음 갔을 때, 이 동화 같은 작은 마을에 내 공방이
있으면 좋겠다는 생각을 했다.
그때 그 바람이 운명처럼 나를 이끌었을까.
바닷가 가까이 마련한 공방에서 지금,
나를 부른 동피랑을 그리고 있다.

강구안 그 풍경 속으로

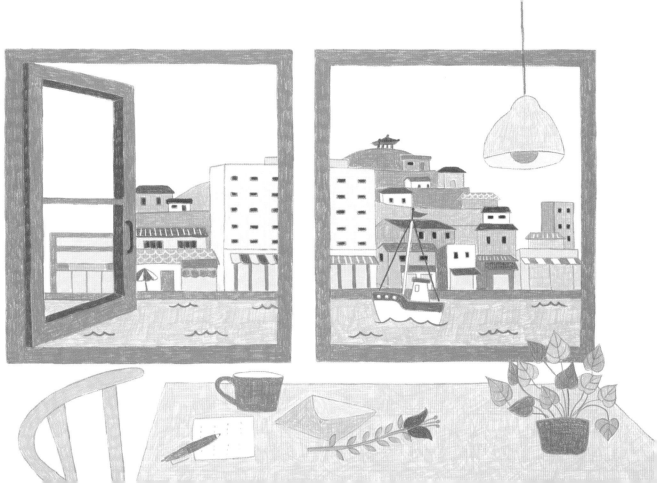

강구안

그 풍경 속으로

나무 창틀 너머 바라본 작은 항구는 비가 올 때도 맑을 때도
영화 속 장면을 보는 것처럼 아름답다.
통통 바다 위를 떠가는 배를 바라보며 일을 하다가
문득 그 풍경과 시간 속으로 뛰어들고 싶어졌다.

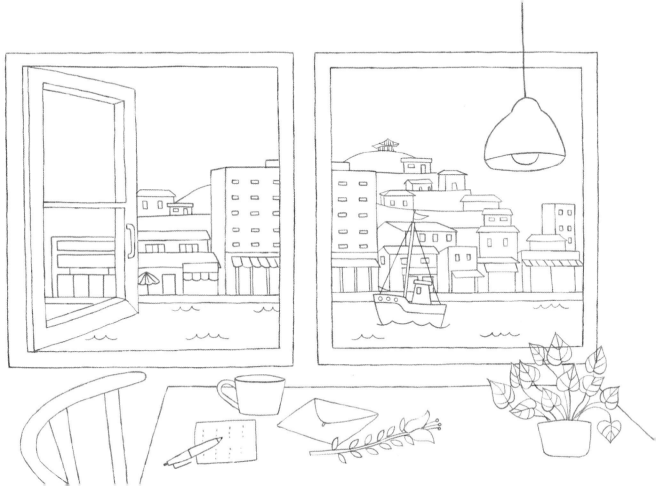

사박사박 산책의 시작 해안산책로

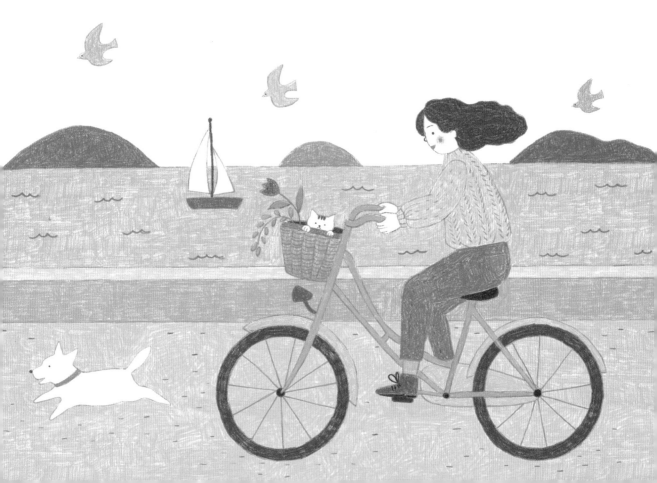

사박사박 산책의 시작

해안산책로

통영 바다의 낭만을 제대로 즐길 수 있는 해안산책로.
짭조름한 바닷바람 마시며
자, 바닷마을 산책을 시작해 볼까?

오늘도 바다로 그림 산책을 갑니다

벚꽃 가득 봄이 감싸 안은 다리

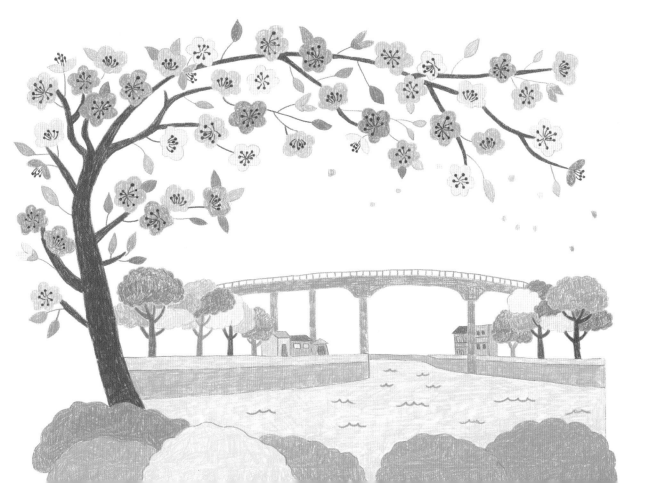

벗꽃 가득
봄이 감싸 안은 다리

봄날 만개한 연분홍 벗꽃,

언 몸을 부드럽게 녹여 주는 햇살,

잔물결 넘실대는 바다.

이 모든 것에 둘러싸인 다리를 지나갈 때면

나는 벗꽃 속으로 스며들어가 봄이 된다.

오늘도 바다로 그림 산책을 갑니다

미술관 옆 작은 책방

미술관 옆
작은 책방

나란히 함께하기에 즐거움이 배가 되는 이곳.
벚꽃이 아름다운 봉수골에 가면
아름다운 색채의 마술사 전혁림 화백의 미술관과
이름처럼 따뜻한 책들과 통영의 감성이 물씬 풍기는
봄날의책방이 나를 반긴다.

오늘도 바다로 그림 산책을 갑니다

굽이굽이 골목에서 발견한 태평성당

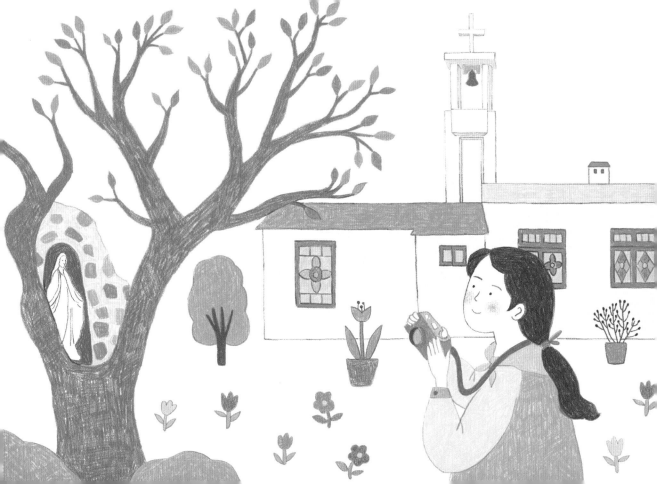

굽이굽이 골목에서 발견한
태평성당

느릿느릿 흥미로운 골목을 걷다 보면
발걸음을 멈추게 하는 특별한 공간들이 숨어 있다.
소박한 집들 사이에 오롯이 자리한 작은 성당,
마음속에 저장하고 싶은 나만의 소중한 안식처.

오늘도 바다로 그림 산책을 갑니다

시간의 아름다움을 간직한 적산가옥

시간의 아름다움을 간직한
적산가옥

오래된 공간은 시간이 층층이 중첩되어 그려진
수채화 같은 아름다움이 있다.
통영의 오래된 동네를 산책하면 당장 그림으로 남기고 싶은
매력적인 풍경이 선물처럼 등장한다.

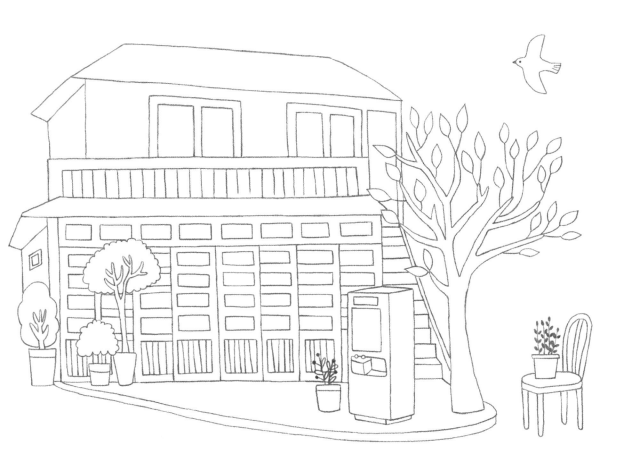

계절 모르고 핀 담장 아래 꽃

계절 모르고 핀
담장 아래 꽃

한겨울에도 따뜻한 햇볕만 내리쬐면 봄처럼 온화한 통영.
들판은 푸릇푸릇하고 맑은 새소리, 담장 아래 꽃들은
계절을 모르고 피어 있다.
단조롭고 소소한 풍경들이 복잡한 마음을 어루만지며
위로와 안부의 인사를 건넨다.

오늘도 바다로 그림 산책을 갑니다

서피랑 골목 고즈넉한 돌담집

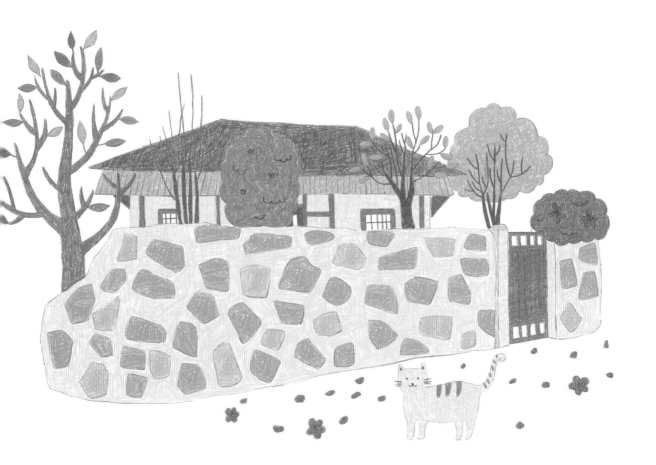

서피랑 골목
고즈넉한 돌담집

보물찾기 하는 마음으로
골목 구석을 기웃거리다 발견한 정겨운 돌담집.
낮은 담 너머 어떤 분이 살고 계신지 본 적은 없지만
옛 그대로의 아름다움을 지켜주셔서 감사하다고
마음으로 속삭였다.

오늘도 바다로 그림 산책을 갑니다

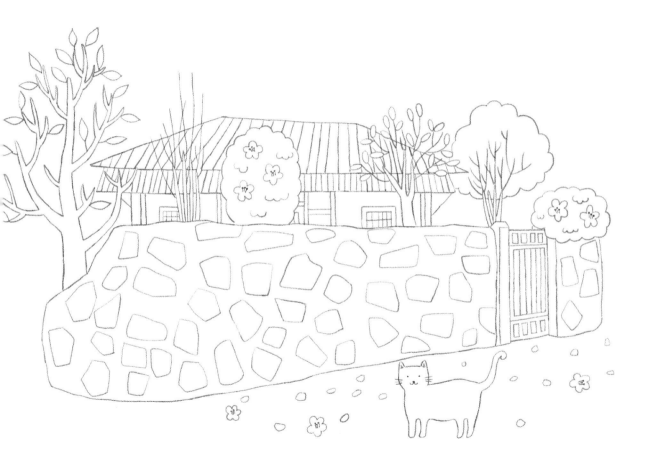

고양이들은 알까?

고양이들은 알까?

날생선 배불리 먹고 포동포동 살찐 고양이들이
볕 좋은 곳에서 낮잠 자는 인심 넉넉한 동네.
고양이들은 자신이 통영에 살고 있다는 걸 알까?
안다면 고양이들도 통영의 모든 것을 사랑하지 않을 수 없을 텐데.

오늘도 바다로 그림 산책을 갑니다

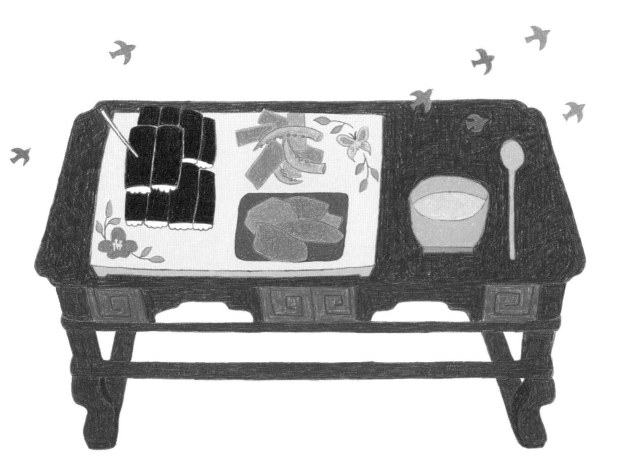

한 상 가득 바다의 맛
충무김밥

분명 수수하고 소박한데
바다를 바라볼 때면 자꾸자꾸 생각이 난다.
평범한 듯 특별한 이 맛이
바닷마을 산책을 더욱 풍성하게 만들어 준다.

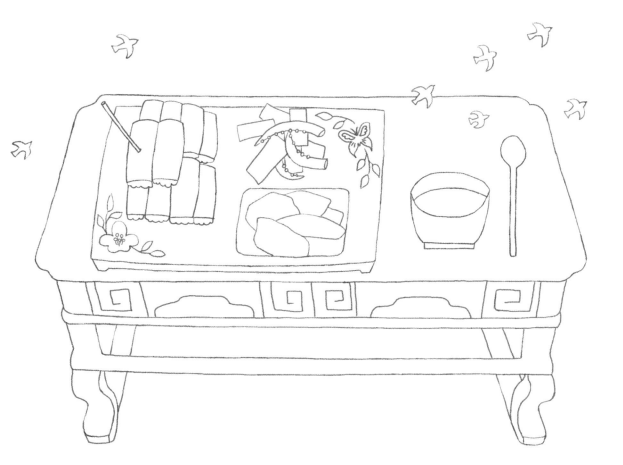

달콤한 휴식 시간

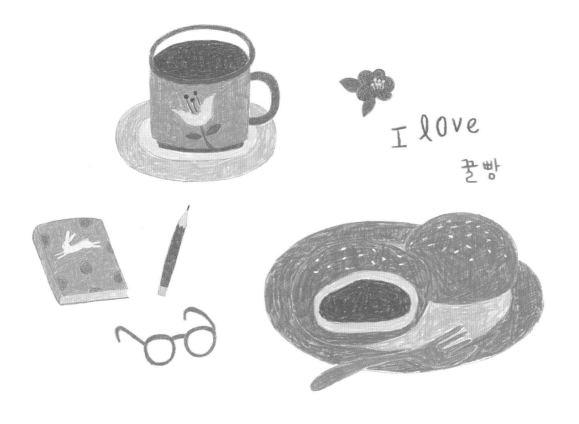

I love
꿀빵

달콤한
휴식 시간

꿀처럼 향기로운 달콤함에 푹 빠져 버릴 것 같은
통통빵빵한 꿀빵.
팥앙금처럼 농도 짙은 휴식 시간을 즐기면
다시 길을 나설 힘이 샘솟는다.

I love
꿀빵

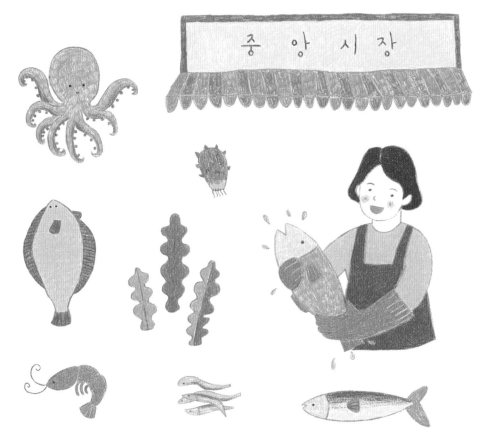

중앙시장

즐거운 상상 속으로

향긋한 바다 내음과 형형색색 재미난 해산물이 한가득,
생동감과 활기가 어우러져
즐거운 상상력을 불러일으키는 이곳.

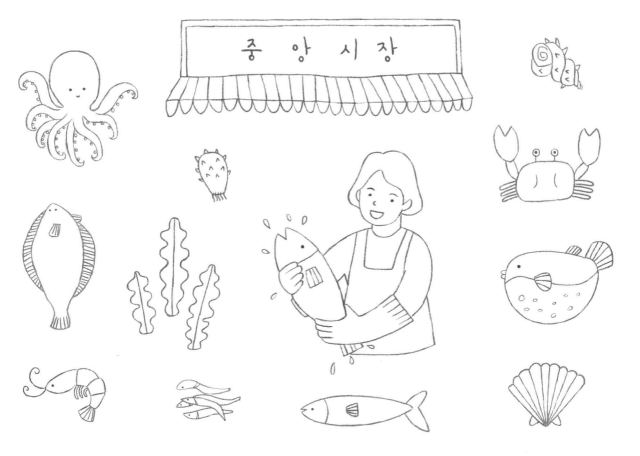

거북선의 비밀

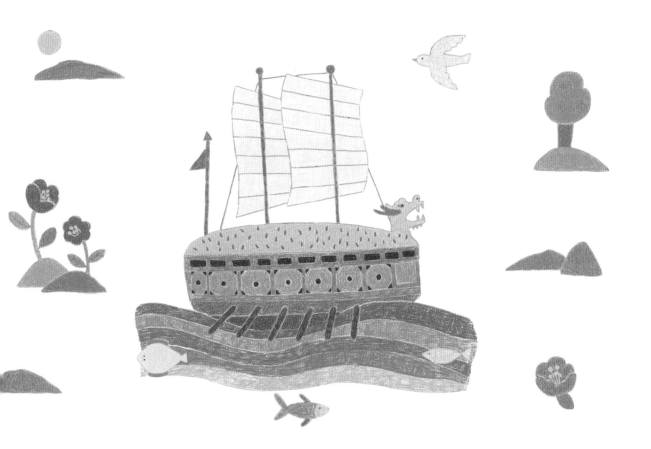

거북선의 비밀

역사 속 업적을 증명하는 듯 위용과 기품이 넘치는 모습인데
가만히 발음하다 보면 왠지 귀여운 이름.
나만 그렇게 생각하는 걸까?
어쩌면 모두가 잠든 밤
옛 그 시절처럼 바다 위를 호령하고 있을지도.

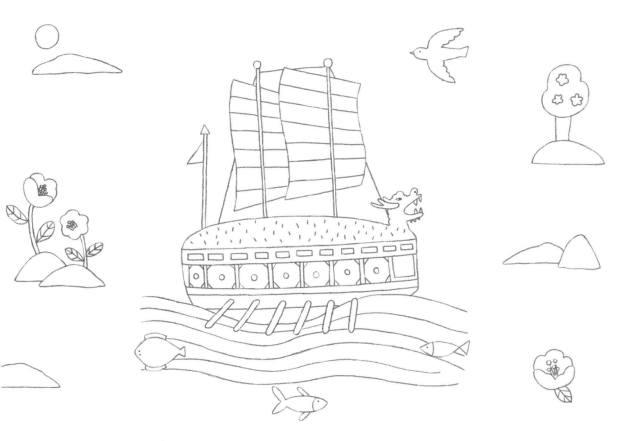

꿈 속의 바다

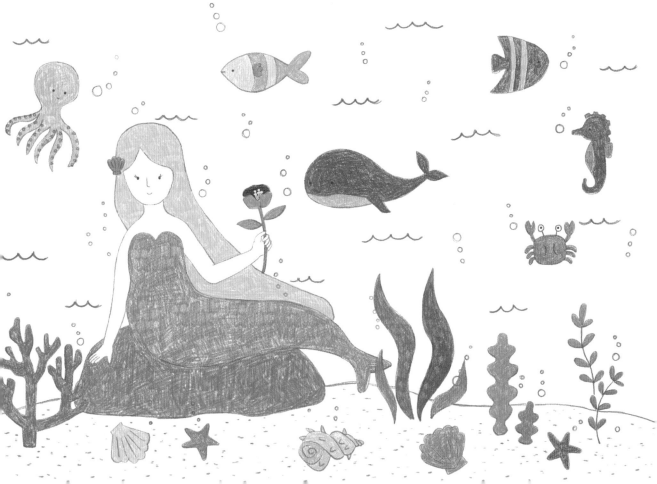

꿈 속의 바다

깊은 통영 바닷속이 궁금하다.
우리가 상상도 못한 귀여운 생물들이
옹기종기 사이좋게 살고 있진 않을까?

오늘도 바다로 그림 산책을 갑니다

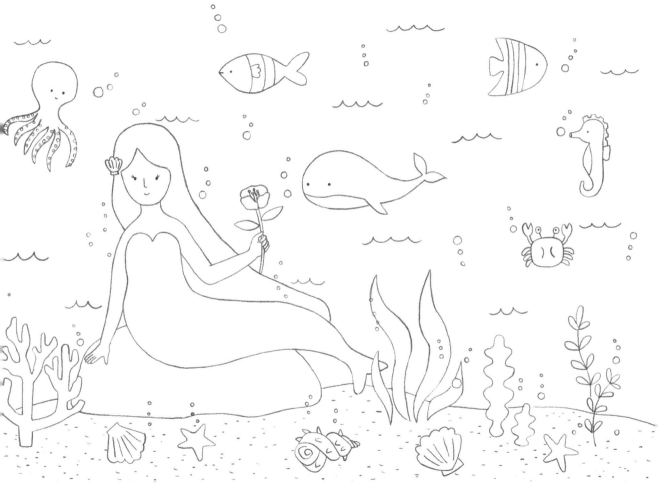

자연이 빚어낸 음악

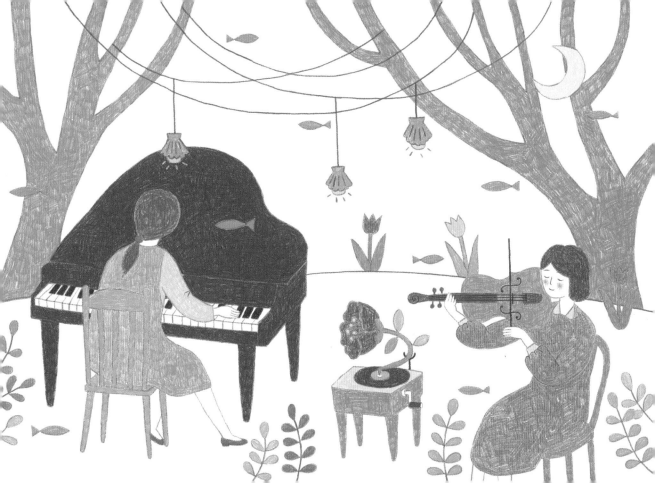

자연이 빚어낸 음악

어디를 가든 눈앞에 펼쳐지는 바다 풍경은
자연이 빚어낸 아름다운 선율로 들려온다.
파도의 출렁임, 갈매기의 울음소리, 바람의 숨결이
하나로 어우러져 음악이 되고
수많은 예술가들의 작품이 되고
내게도 시공간을 뛰어넘는 상상을 선사한다.

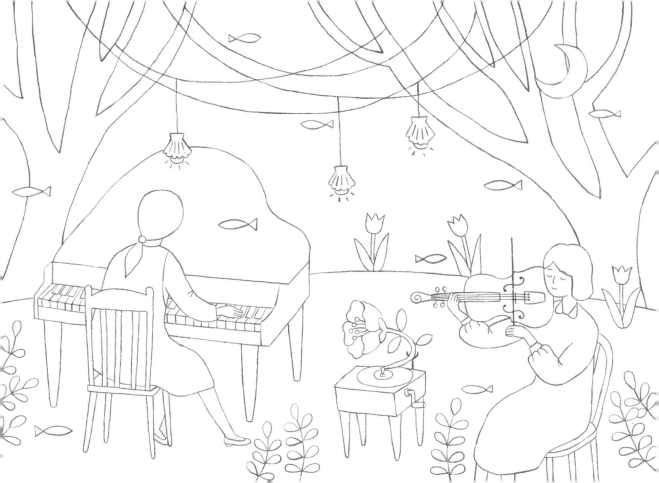

동백의 꽃말

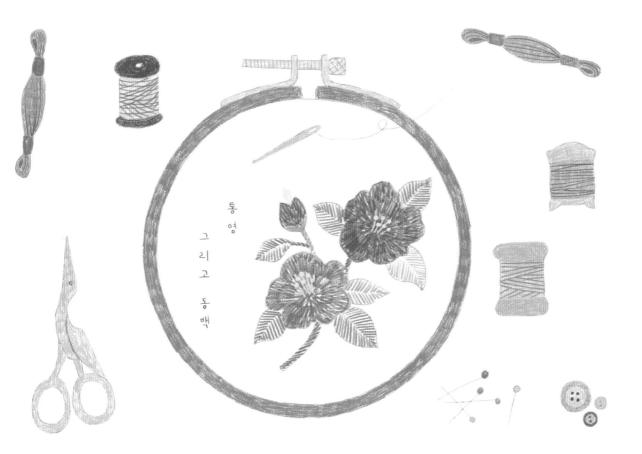

동백의 꽃말

오색실로 수놓은 붉은 마음.

"그 누구보다 당신을 사랑합니다."

오늘도 바다로 그림 산책을 갑니다

나와 나타샤와 흰 당나귀

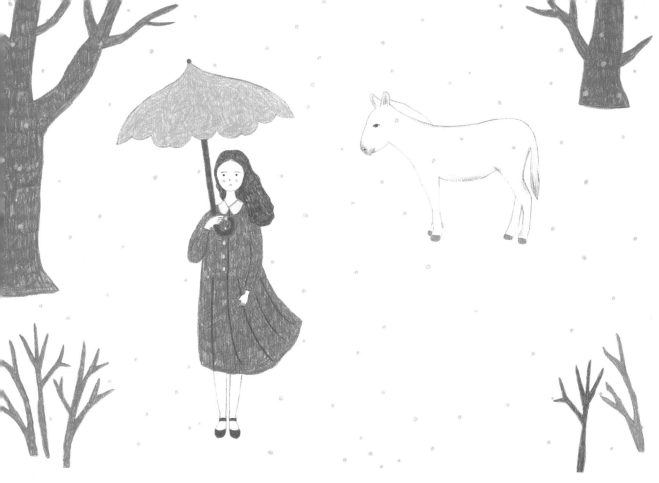

나와 나타샤와
흰 당나귀

가난한 내가
아름다운 나타샤를 사랑해서
오늘밤은 푹푹 눈이 내린다 (나와 나타샤와 흰 당나귀)

어느 돌계단, 작은 우물을 지나칠 때면
백석 시인이 이루지 못한 사랑의 흔적을 만난다.
쓸쓸하고 연약하고 가난해서 더 아름다운
그 시들을 나도 언젠가부터 짝사랑하게 되었다.

오늘도 바다로 그림 산책을 갑니다

편백나무 숲속을 걸어요

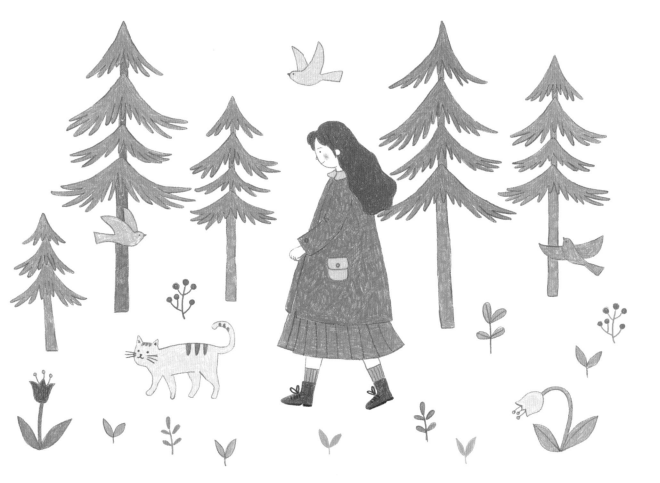

편백나무 숲속을
걸어요

숲길에서 만난 고양이와 흙길을 타박타박 걷는다.
상쾌한 피톤치드향, 새들의 노랫소리, 나뭇잎을 스치는 바람 소리
편백나무 숲 한가운데서
종일 분주했던 몸과 마음에 평화가 찾아온다.

오늘도 바다로 그림 산책을 갑니다

내가 사랑하는 바다

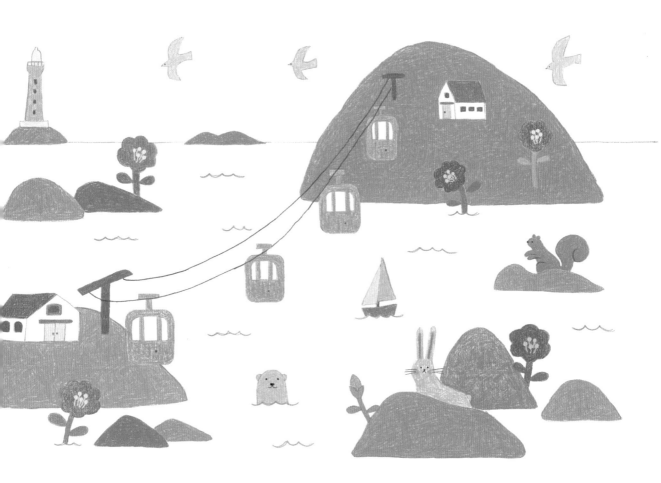

내가 사랑하는 바다

미륵산 위에서 바라보는 바다 풍경은
언제 봐도 질리지 않는다.
바다 위에 점점이 떠 있는 아름다운 섬과 아담한 바다.
지는 해와 함께 고단했던 하루를 떠나보낸다.
긴 산책을 위로하는, 내가 사랑하는 바다.

오늘도 바다로 그림 산책을 갑니다

당신의 마음에 붉게 스며드는

그림 산책이 되었기를 ✱

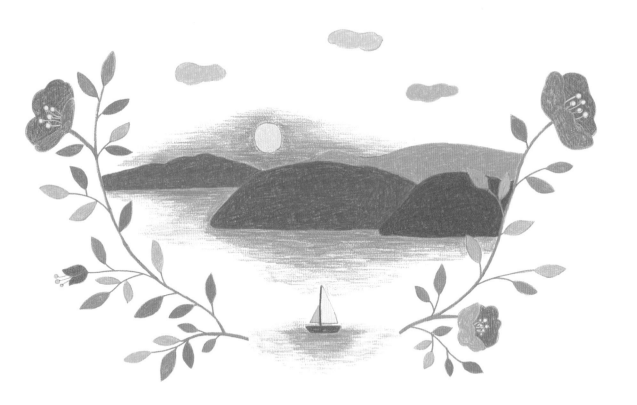

도서출판 남해의봄날 로컬북스 22

이웃한 도시라도 자세히 들여다보면 서로 다른
자연과 문화, 아름다움을 품고 있습니다.
독특한 개성을 간직한 크고 작은 도시의 매력,
그리고 지역에 애정을 갖고 뿌리내려 살아가는
사람들의 이야기를 남해의봄날이 하나씩
찾아내어 함께 나누겠습니다.

남해의봄날에서 펴낸 쉰일곱 번째 책을 구입해
주시고, 읽어 주신 독자 여러분께 감사의 마음을
전합니다. 이 책은 저작권법에 따라 보호 받는
저작물이므로 무단 전재와 무단 복제를 금하며
이 책 내용의 전부 또는 일부를 이용하려면
반드시 저작권자와 남해의봄날 서면 동의를 받아야
합니다. 파본이나 잘못 만들어진 책은 구입하신
곳에서 교환해 드리며 책을 읽은 후 소감이나
의견을 보내 주시면 소중히 받고, 새기겠습니다.
고맙습니다.

오늘도 바다로 그림 산책을 갑니다

컬러링으로 떠나는 여행

초판 1쇄 펴낸날 2021년 6월 30일

글 그림 노우경
편집인 천혜란 책임편집, 박소희
마케팅 황지영, 이다석
디자인 studio fttg
종이와 인쇄 미래상상

펴낸이 정은영 편집인
펴낸곳 남해의봄날
　　　　경상남도 통영시 봉수1길 12, 1층
　　　　전화 055-646-0512
　　　　팩스 055-646-0513
　　　　이메일 books@namhaebomnal.com
　　　　페이스북 /namhaebomnal
　　　　인스타그램 @namhaebomnal
　　　　블로그 blog.naver.com/namhaebomnal

ISBN 979-11-85823-72-0 10650
ⓒ 노우경, 2021